陕西出版资金资助项目

中国现代出版家论著丛书

主编 郝振省

西洋近代美术史

钱君匋 著

西北大学出版社

作者简介

钱君陶(1907—1998)， 祖籍浙江省海宁，浙江省桐乡县人。名玉堂、锦堂，字君陶，号豫堂、禹堂、午斋，室名无倦苦斋、新罗钱君陶山馆、抱华精舍。1925年毕业于上海艺术师范学校，从丰子恺学习西洋画，并自学书法、篆刻、国画。擅装帧美术及篆刻、书法。1948年于上海举行个人书画篆刻作品。自二十年代起，钱君匋即蜚声于书籍装帧界，鲁迅、茅

盾、巴金、陈望道、郭沫若等大家的著作，其书籍装帧大部分出自他的手笔。

曾任开明书店编辑、万叶书店总编辑，1949年后任人民音乐出版社、上海音乐出版社副总编辑，西泠印社副社长，上海文艺出版社编审、上海市政协委员等职。

他既是鲁迅先生的学生，装帧艺术的开拓者，也是中国当代一位诗、书、画、印熔于一身的艺术家。创作有《长征印谱》《君匋刻长跋巨印选》《鲁迅印谱》《钱君陶印存》《钱君陶书籍装帧艺术选》等数十卷。

编辑说明

　　钱君匋是我国现代著名的美术装帧家、书画家，这两册薄薄的《西洋古代美术史》《西洋近代美术史》是他于1946年在永祥印书馆出版的普及性图书。

　　70多年前的出版界，多为民间机构，学术自由，介绍和翻译外来文明，意在通过对比，借以促进我国学术界进步。但因当时没有统一规范，学术术语和国名、人名、地名等译名与今天不一致，难免阅读不便。如若通改今名及现代语词，则将失其原作旧日整体风貌及时代特点，更失去重版致敬前辈业绩之现实意义。

　　为了解决这一两难问题，编辑故采取折中办法：对于历史上重要国家、地名，美术史上重要流派、画家、雕塑家、作品等，在书中原有译名第一次出现处或在其重点介绍处后加括注，注明现在比较规范的译名以对比帮助阅读，其余不变动，尽量保持作品原有面貌。

总　序

　　"中国现代出版家论著丛书"，选集张元济等中国现代出版拓荒者14人之代表性作品19部，展示他们为中国现代出版奠基所作出的拓荒性成就和贡献。这套书由策划到编辑出版已有近六个年头了，遴选搜寻作品颇费周折，繁简转化及符合现今阅读习惯之编辑加工亦费时较多。经过多方努力，现在终于要问世了，作为该书的主编，我确实有责任用心地写几句话，对作者、编者和读者有个交代。尽管自己在这个领域里并不是特别有话语权。

　　首先想要交代的是这套选集编辑出版的背景是什么，必要性在哪里？很可能不少读者朋友，看到这些论著者的名字：张元济、王云五、陆费逵、钱君匋、邹韬奋、叶圣陶等会产生一种错觉：是不是又在"炒冷饭"，又在"朝三暮四"或者"朝四暮三"？如此而然，对作者则是一种失敬，对读者则完全是一种损失，就会让笔者为编者感到羞愧。而事情恰恰相反，西北大学出版社的同仁们用心是良苦的，选编的角度是精准的，是很注意"供给侧改革"的。就实际生活而言，对待任何事物，怕的就是"一叶障目，不见泰山"，怕的就是浮光掠

影，道听途说；怕的就是想当然，而不尽然。对待出版物亦是这样，更是这样。确实不少整理性出版物、资料性出版物，属于少投入、多产出的克隆性出版；属于既保险、又赚线的懒人哲学？而这套论著确有它独到的价值。论著者不是那种"两耳不闻窗外事，闭门只读圣贤书"的出版家，而是关注中华民族命运，焦急民族发展困境的一批进步知识分子。他们面对着国家的积贫积弱，民众的一盘散沙，生活的饥寒交迫，列强的大举入侵，和"道德人心"的传统文化与知识体系不能拯救中国的危局，在西学东渐，重塑知识体系的过程中，固守着民族优秀文化的品格，秉承"为国难而牺牲，为文化而奋斗"的使命，整理国故，传承经典，评介新知，昌明教育，开启民智，发表了一系列的论著，为我们国家和民族的现代出版文化事业进行了拓荒性奠基。如果再往历史的深层追溯，不难看出，他们身上所体现的代表中国传统知识分子心胸与志向的使命追求，正如北宋思想家张载所倡言的："为天地立心，为生民立命，为往圣继绝学，为万世开太平"。我们为中华民族这些前仆后继、生生不息的思想家们肃然起敬。以张元济等为代表的民国进步出版家们，作为现代出版文化的拓荒奠基者，其实就是一批忧国忧民的思想大家、文化大家。挖掘、整理、选萃他们的出版文化思想，其实就是我们今天继承和弘扬优秀传统文化的必然之举，也是为新时代实现古今会通、中西结合的创造性转化与创新性发展提供借鉴的必须之举。

不仅如此，这套论著丛书的出版价值还在于作者是民国时期我们这个国家和民族最有代表性的一个文化群体，一批立足于出版的文化大家和思想大家；14位民国出版家的19部作品中，有相当部分未曾出版，具有重要的填补史料空白的性

质，对于这个领域的研究者、耕耘者都是一笔十分重要的文化财富之集聚。通过对拓荒和奠基了中国现代出版事业的这些出版家部分重要作品的刊布，让我们了解这些出版家所特有的文化理念、文化视野、人文情怀，反思现在出版人对经济效益的过度追求，而忘记出版人的文化使命与精神追求等等现象。

之所以愿意出任该套论著丛书的主编还有一层考虑在里面。这些现代出版事业拓荒奠基的出版家们，其实也是一批彪炳于史册的编辑名家与编辑大家。他们几乎都有编辑方面的极深造诣与杰出成就。作为中国编辑学会的会长，也特别想从中寻觅和探究一位伟大的编辑家，他的作派应该是怎样的一种风格。张元济先生的《校史随笔》其实就是他编辑史学图书的原态轨迹；王云五的《新目录学的一角落》其实就是编辑工作的一方面集大成之结果；邹韬奋的《经历》中，就包含着他从事编辑工作的心血智慧；张静庐的《在出版界二十年》也不乏他的编辑职业之体验；陆费逵的《教育文存》、章锡琛的《〈文史通义〉选注》、周振甫的《诗词例话》等都有着他们作为一代编辑家的风采与灼见；赵家璧的三部论著中有两部干脆就是讲编辑故事的，一部是《编辑忆旧》，一部是《编辑生涯忆鲁迅》，其实鲁迅也是一位伟大的编辑家。只要你能认真地读进去，你就会发现一位职业编辑做到极致就会成为一位学者或名家，进而成为大思想家、大文化家，编辑最有条件成为思想家、文化家。"近水楼台先得月，就看识月不识月"。我们的编辑同仁难道不应该从中得到启发吗？难道我们不应该为自己编辑职业的神圣性而感到由衷的自豪与骄傲吗？

这套丛书真正读进去的话，容易使人联想到正是这一批民国时期我国现代出版事业的拓荒者和奠基者，现代出版文化的

开创者与建树者，为西学东渐，为文明传承，作出了巨大的历史性贡献。他们昌明教育、开启民智的出版努力，他们所举办的现代书、报、刊社及其载体实际上成为马克思主义向中国传输的重要通道，成为中西文化发展交融的重要枢纽，成为当时的中国先进知识分子寻求和探究救国、救民真理的重要精神园地。甚至现代出版事业的快速发展与现代出版文化的初步形成，乃是中国共产党成立、诞生的重要思想文化渊源。一些早期共产党人就是在他们旗下的出版企业担任编辑出版工作的，有的还是他们所在出版单位的作者或签约作者。更多的早期共产党人正是受到他们的感染和影响，出书、办报、办刊而走上职业革命道路的。从这个意义上讲，我们对民国出版家及其拓荒性论著的价值的重视还很不够。而这套论著丛书恰恰可以对这个问题有所补救，我们为什么不认真一读呢？

　　是为序。

<div align="right">

郝振省

2018.3.20

</div>

目　录

第一章　近代美术

一、写实派与自然派

（一）泰纳与英吉利自然派

英吉利的绘画，一如其国民性，最为稳健，至十九世纪，仍不失其独立的地位。当法兰西画风，风靡于西欧时，而英国仍不为其所转移。在西欧各国，到十九世纪后半期始行抬头的自然主义，在英国却于十九世纪之初，已有这种倾向。即用自然主义的写生，在风景画开新面目的泰纳与孔司坦保。近代现实派与自然派的进路，可以说实在是由这二人开拓的。

英国是多浓雾的国家，空气日光，刻刻变化，故除油绘素描之外，又流行一种水彩画。这也是自然的要求。自一八〇五年，设立"国立水彩画家协会"以来，英国的水彩画，就获得了独特的地位而开展。孔司坦保、泰纳、波宁顿三人，便是这时期中的英国水彩画家的三杰，留给后世画坛许多的贡献。

孔司坦保（John Constable，1776—1837.编者注：今译"康斯太博"）常住伦敦，终生研究风景画。其画风在英国并不流行，倒受法兰西人的欢迎。一八二四年，法兰西画界大可纪

念的展览会里所陈列的孔司坦保的风景画，曾给巴黎青年画家们以极大的感动。在祖国埋没了才能的他，到海峡彼岸，却大得欢迎。其作风注重光线作用的色彩的表现，故轮廓常因光线而朦胧，但见明亮的光与清新的色。又不事物象的精细的描写，而注重情调的写出，为近代以情调胜的风景画的鼻祖。

泰纳（William Turner，1775—1851）是艺术批评家罗斯金（Ruskin）所崇拜的人，最长于光线色彩情调的表现。例如杰作"老舰推美利尔"中所表现的广阔的海，与地平线的朦胧的浓雾，最为泰纳的特色。他的那大胆的浓雾的描写，颇有影响于马南后期的作品。

波宁顿（Richard Parkes Bonington，1801—1828）将他那短促的生涯，大部分消磨在法兰西。他时常和法兰西画家们往来，留给法兰西的风景画家许多贡献。

上述三个风景画家，虽然都是出于英吉利的，但却成了法兰西人的好指导。

（二）巴比仲派的兴起

一八三〇年顷，法兰西有一班青年画家，受了英国风景画家的新刺激，在丰登勃罗（Fantaineblean.编者注：今译"枫丹白露"）的森林附近的巴比仲（Barbizon.编者注：今译"巴比松"）村住下，开始去领略大自然的风光了。这地方，有绿荫芳草，有清脆的啼鸟，是一处富于自然美的离现世的桃源。他们日夕与这样的山水亲近，遂启发前人未尝见的美蕴。这班画家，就是立在近代自然派绘画前线的田园风景画家密开勒，于蔼，可洛，卢梭，托罗蔼用，米勒，以及陀辟尼，提亚司，调不垒等，即美术史上所谓巴比仲派。

在这些作家中，可洛，卢梭，米勒三人，更使人注目。

可洛（Camille Corot，1796—1875） 最初好写叙述情诗的风景画，后来才从事质直的写生。他画过许多林妖们欣然漫舞于池沼边的风景画。在善于用那优美的牧歌一般的调子，表出黎明的爽朗，白昼的沉郁，黄昏的幽静的他的质地里，大概原有着对于理想画的挚爱的吧！但在另一面，他也是和那纯朴的性格相称的质直的写生画家。总括一句，就是极其保守的一面和极其进取的一面。他是同时具备的。这大概是早年曾就学于官学派画家，及游学罗马时所受的古典的影响所致的吧！然而他一生所写的无论那一幅画，都像他自己一样，又纯粹，又素朴，而又分明。

卢梭（Theodore Rousseau，1812—1867）和可洛的趣味与性格，异常不同。假如可洛可以称为叙情诗人，那么卢梭就可以称为叙事诗人。可洛爱写枝条细瘦绿叶透明的树木，而卢梭则赞美有着耸节的顽强如石的干子，和长着又黑又厚的叶子的乔木。故可洛的风景中的朝、夕、云、雾、树木枝叶，均有轻快柔润的感觉，全体如梦如影，然而卢梭则用逆的光线，把树木的感觉力强的表现出来。在卢梭看来，树木乃是英雄。用了古典主义大卫赞美英雄时候一样的心情，他用来赞美树木的雄武。在他，树木是充满着美的精力的肉体一般的。恰如古典主义作家们感到肉体的魅力和弹力似的，卢梭感到了树木的美。故其所写树木，都具有神秘的人格，都是有力的生命的发现，这是为其他画家所不能企及的。可洛的澄明，卢梭的强固，两者都可说是出于对于自然的质直的不加修饰的感受性。

调不垒（Jules Dupré，1821—1889）颇得卢梭的树木描

写的手法，喜写自然界的剧的景色，画面甚为活动。托罗蔼用（Constantin Troyon, 1810—1865）以描写风景中的家畜著名，杰作《赴耕的牝牛》表现最华丽最有力。他可说是近代动物画的先驱者了。此外如陀辟尼（Charles F. Danbiging, 1817—1878）、提亚司（Marsiss Dias 1808—1879）等，亦为巴比仲派作家中较著名的人物，均有作品传世。

（三）米勒 柯倍 杜米哀

时代渐向民众而开展了。在十九世纪中叶，即有代替贵族的罗曼谛克的艺术，而要表现"为民众而艺术"的三个画家出世。这就是本节所要叙述的米勒，柯倍与杜米哀。近代绘画的democracy的倾向，实开端于这三人。

米勒（Jean F. Millet, 1814—1875）如前所述，也是巴比仲派的大领袖之一，对于自然的描写，更为忠实，更为深进。他生于农家，幼时与弟妹等，助父耕作至勤。然因其心中持有不可抑制的"美"的憧憬，终于至巴黎为画家。在巴黎一连十二年，境遇十分困苦，又遭丧妻的悲哀，一时颇感失望，三十四岁再娶，始又鼓起勇气，热衷制作。其初期作品，大都为生活所迫，描写罗可可式的小画，后天才猝发，乃放弃这种妥协生活，而趋向于幼时所尝经验的农民与田园的local poem的表现。然而他的农民画，不是愚民贱民的法兰西风俗画，也不是如贵族子弟穿上牧羊衣服的那一类的古法兰西浮世风俗画，乃是真实的劳动者，满足于辛苦的劳动，一心与田园同化，赞美田园和自己的情形。这大概是受了他祖母的"要为永远而描画的"教训所致吧。

一八四八年，由"筛谷的人"，他明白地宣言了此后自

己所该走的路，而同时也下了不再作迎合公众的作品的决心。于是他就从认为生活浅薄，矛盾的巴黎，迁居到离巴黎不远的风景优美的巴比仲村，加入卢梭、提亚司等所组织的集团。在那和平的村落，他绘成许多描写农民生活的大作品。《播种者》《拾穗》《晚钟》，及最明示民主主义和劳动赞美主义的《倚锄的男子》等，都是他逃出巴黎后的杰作。可是这些作品，在当时都被人目为社会主义的制作，无人收买，幸有一班难得的朋友如卢梭、提亚司辈，皆不出真名，以自己的钱，来购买他的作品，帮助他勉强维持一家的生计，使他的心得有慰藉。

一八六七年，巴黎举行大展览会，卢梭为评判部主任，米勒的《拾穗》《晚钟》等，都获得了一等奖，他在美术界的地位，忽被高举。然而幸运之来，未免太迟了吧！他坎坷一生的肉体，已经衰弱，卢梭去世后不久，他也丢下他心爱的家而长逝。

他逝世后数十年，忽然受人崇拜，画价亦大增。例如《晚钟》，初价仅一千法郎，后被美国人出五十五万三千法郎买去；更由法兰西人出七十五万法郎赎回本国。又如《拾穗》一幅，据说他生前因贫困而卖去，价极低微；死后数年，即被美国人出数千百倍的高价买入。其他名作有《春季》《虹》《母》《洗濯女》《屠豚》《死神与拾薪者》等。

他是精神极伟大的艺术家，与贫苦奋斗，与眼疾奋斗，坎坷一生，直至死后受人的理解与尊崇。他真是十九世纪艺术上的一位大英雄。

柯倍（Gustave Courbet, 1819—1877. 编者注：今译"库尔贝"）是阿耳难的豪富的农家子。父亲叫他到巴黎学习法律，

他却把法律抛弃，改习自己所爱好的美术。指导他，启发他的，就是卢佛尔美术馆里的诸大家。其中尤其使他爱好的，是荷兰的画家们。他观察到荷兰画家们忠实地描写着"他们所生活着的时代"这一端，惹起了异常的兴趣。他好像对于应为新时代负担重要使命的明了的预感，此时就已觉醒。一八七四年的荷兰旅行的企图，便是确证他这样的心情的事实。

所以柯倍所走的路，与巴比仲派的人们，全然相异，然也不外乎是米勒的现实主义的更彻底的人。唯其范围，不限于农民生活，凡人物、风景、风俗、动物，他都描写。且受窦拉克拉的影响，以如燃的色彩，描写自然的实景。他的建设近代的Realism（写实主义）的功绩，实不能埋没。他尝说："绘画系视觉艺术，只能与眼所能见的事物，发生关系。"他反对浪漫主义，正如浪漫主义之反对古典主义，同具一心。

他有壮健的体格，容貌，与顽强的精神，自负而又明敏，生活放诞不羁，不让人，不屈服。而且又系当时有力的社会主义者，主张民权革命。因此，他在艺术上，亦依据唯物主义的态度，来倡导Realism。

米勒因思想的要求，描写农夫与耕野，描写祈祷的人，休息的人，感谢的人，含着忧郁之泪而劳动的人；柯倍则喜从外部，描写下层社会与职工的生活，表现汗与力，与自然挑战的苦愤，不平与要求。一个是表现稳静的宗教思想的画；一个是表现奋斗的努力的物质的画。可是二人的出发点，同是democracy与Humamity（人道）。

当拿破仑三世在位时，柯倍在政治界和美术界都招当局者之忌。政界不满意他作画的题材，美术界责他不保全意大利美术的正统。可是从一八五八年的弗兰克孚德（编者注：今译"法

兰克福"）的展览会，及一八六九年在绵兴举行的万国博览会以来，不但在国外，获得了极大的名声，而在法兰西国内，也得到了最高的名望。一八七〇年，政府授以Legiond'Honour勋章，他却因身为布鲁东（当时社会主义的思想家）党员的关系，加以拒绝。普法战争，因和师丹陷后勃发起来的恐怖时代的执政团体之乱有关，由拿破仑党员的固执的敌意，而被告发；又因官僚画家末梭尼而被挤出美术界，终至放逐异国，亡命瑞士，客死他乡。其代表作有《石匠》《阿耳难的葬仪》《工作场》《小川》《波》等。

　　和以上二人比较，杜米哀（Honoré Daumier, 1808—1879）可说是一位变风的画家。米勒赞美民众生活，把民众宗教化；柯倍现实地描写民众生活；而杜米哀专以讽刺，表现民众生活，是滑稽家。他生于南法兰西大港的马赛，父亲是贫苦的玻璃职工。他在少年时代，为书籍商店的学徒，研究书物插图，这是他成画家的出发点。后为石版工，石版画极有名望。以巴黎为舞台，开手先描赛因河畔的院妇和市街事件的他，将三等客车的情形，以及娱乐场裁判所等，画成滑稽，是他的得意之笔。但巧妙地运用了飘逸，但却非常有力的大胆的描写，写下那确是适切的性格描写的他的画面上，是具有法兰西风的诙谐轻妙的。他在油画上，也有和石版画一样的效果的手段。题材皆以下层都会生活为主，有滑稽，讽刺，轻妙的特色。

二、新理想派

（一）拉斐尔前派

英国的肖像画派，自劳伦司以后，遂陷于官学派的窠穴。至一八四八年，亨脱、鲁叟蒂、米娄司三画家，与雕刻家诗人共七人，创立"拉斐尔前派（Pre-Raphealites）"，始得挽回其衰运。

一八四九年，当他们举起"拉斐尔前派"的旗帜，发表宣言，连开三回同人展览会时，曾惹起当时批评家唾骂与攻击。幸得大批评家罗斯金的同情，替他们作有力的辩护，称扬他们能脱离向来的模仿绘画的旧套，而忠实于自然，创全新的画风，故他们才得以坚强的毅力，促其运动锐进。

鲁叟蒂（Daute Gobrid Rossetti，1828—1883.编者注：今译"罗赛蒂"）是"拉斐尔前派"的中心人物，同时，又是英国的有名诗人。他研究但丁（Dante），从但丁的文学中，截取画题。如"Beatrice""但丁之梦"等，即是其例。他的意大利的血（本意人，生于伦敦）使他没入于空想和感激的生活中，故其绘画的表现，不走于当时的写实主义，而进入罗曼谛克的梦境，以沸腾的亢奋，作出色彩的诗。他与一多病而温柔美丽的装饰店的女子结婚。他拿她做模特儿，开展他的幸福的诗美的生活。不幸二年之后，爱妻去世。他受了这极大的刺激，精神更为亢奋，热衷于描写爱妻的回忆，例如《被爱者》，把女性的眼睛，描写得那么深沉，含情脉脉，仿佛满腔心事，正待申诉！又如前述的杰作"Beatice"，就是这时的产物。因思思念着年青的诗圣但丁，而痛心的少女Beatice，

半闭着无力的纯洁的眼，手上置着白鸽衔来的罂粟花；在夕暮和光的背景中，有但丁与恋神，仿佛从两侧驰至的影迹。全体有一种悽艳悲哀，如梦如影的光景，向着观者的心坎袭来。这是何等感动人的作品！

鲁叟蒂的作品可划分三个时期，都是由三个女性的勉助而作成的。第一期，由他的妹妹饰玛利亚作成《圣母领报》及《玛利亚的幼童时期》。第二期，是他的爱妻，在他的画中，常为情诗的女主人。第三期，是他的学生莫利士（Morris）夫人，做他的模特儿，作《白昼之梦》。故鲁叟蒂的作风，大都是女性的。

和鲁叟蒂相反，具有现实的男性的特色的是米娄司（John Averett Millais，1829—1896.编者注：今译"米莱斯"）。他生于沙查坡海滨，四岁即入伦敦绘画学校，为特殊的神童。十一岁入皇家学院，十五岁即列入画家之群，十七岁有作品入选皇家学院展览会，博得极大的好评。一八五〇年，"拉斐尔前派"展览会中，他曾以名作《基督之家庭》，出品陈列。后来他就脱离"拉斐尔前派"，而达于独得的新境地，作许多风景画和风俗画，都有坚实的构图和伟大的风格。米娄司技巧极精，又能脱离模仿古画的习尚，故为"拉斐尔前派"第一杰出的画家。其名作有《基督之家庭》《奥菲利亚》《盲女》《释放》《骑士》等。

亨脱（Holman Hant，1827—1910）为三人中最年长而又最后死的人。他生于伦敦，就学皇家学院，始终是"拉斐尔前派"的信徒，始终以忠实的态度，来描写自然，但与大陆的写实主义不同，好以圣书中的事实，作忠实的描写。其名作有《世界之光》《死之胜利》《寺院中的基督》等。其

中尤以《世界之光》，最为世人赞叹。基督披着用金色刺绣成的上衣，左手提灯，右手扣铁扉，正是他的信仰生活的表白。他的作风，极为精细，虽是模特儿足上的一根毫毛，他也不肯轻轻放过。就这意味来说，他是装饰的，同时，又是罕见的写生家。

蒲因准斯（Edward Burne-Jones，1833—1898）最初和莫利士共同研究神学，是醉心于鲁叟蒂的艺术的人。其作品中所表现的梦似的情调，与鲁叟蒂无异，而现实的性格，则更超过鲁叟蒂。且取材广泛，制作忠实，竟有一画而制作十年的。他因为研究神学，故在画面上，往往也流露出神学的思想，如梦的情调，虽和鲁叟蒂相似，然他更能以稳健高尚的人格和强烈的信仰，来替代鲁叟蒂的如燃的肉感的情热，而显示作品的高超。《皇与乞食女》，是他的最有名的杰作，题材取自沙士比亚的诗中。这画是emotion（情绪）与装饰的艺术的合体，是他独得的气韵。其他名作有《黄金之阶》《创造之日》《爱之曲》等等。

此外，克郎（Walter Crane，1845—1915）与华兹（George F. Watts，1817—1904）等，也是"拉斐尔前派"的后起之秀，均有名作传世。

（二）十九世纪法兰西的新理想派

十九世纪的后半法兰西现实主义，已渐衰退。在前述的米勒，柯倍，杜米哀之后，一面产生印象主义，而另一面，又产生与英国相似的景从理想的一派。当时的理想主义，与窦拉克拉时的不同。他们的理想，为美的，人间的，感觉的，芳醇的，陶醉的心地，又可说是非实际的，装饰的。而且他们没有

像拉斐尔前派似的团体的组织，只是二三人作特殊的表现而已。其中沙樊与穆罗，就是这派的代表人物。

沙樊（Puars de Chavaunes，1824—1898）为十九世纪法兰西最伟大的装饰画家之一，生于里昂的富家。年少时，因旅行意大利，便定下要做画家的决心。其作风优丽，有极洗炼的高雅的特色，同时，又有全然超越当时的象征的装饰的表现。题材大都向太古的神话和基督教的传说中求来。然其描写，不像古代希腊人的欢乐的世界，而是病的，近代人所企求的和平安静的境地。他的画，不是干燥无味的外表的写实，而只流露出柔和的、音乐的、诗的、静的世界的精神，澄明而简素，没有动作，也没有言语，没有空气，也没有阴影，只有谨慎的色调。无论是风景或是人物，都经过单纯化、图案化、理想化、平面化。独有描线的静穆的动弹，而无体态的明暗。所以看了他的画，容易使人陷于甘美的儿时心情的梦的世界，使灵魂脱离现世，而置身于无边的乌托邦（Utopia）中。他的最有名的大作，是巴黎梭尔蓬的大壁画。

倘将沙樊和明白表出世纪末的颓废的思想，肉欲与热爱感情的画家穆罗（Gustave Mareau，1826—1886）视作同道，那是错误的。穆罗的技巧与色彩之绚烂而复杂的无限的藻饰，已和沙樊的技巧的简素不同。穆罗的构想的恶梦一般的沉重，也和沙樊的世界的透明的静穆异样。穆罗的将迷底的观念，加以象征化的理想画，和沙樊专将象征看作单是画因的装饰画，那目的也全然相反。故穆罗的作品，缺乏沙樊作品上的纯洁，而只有华美的挑拨的分子。其名作有《沙乐美》《幻影》等。

此外，知名的画家，尚有善描写传说画和结合柔弱的光线，在晴空鲜碧的绿草上描女性裸体画的克兰（Raphael

Coran，1850—1917），擅长肖像画和肉感的裸体表现的卡朋（A. Cabanel，1825—1889），以及大壁画和裸体画的古典大家包陀里（Baul Baudry，1828—1886）、爱纳尔（Henner，1829—1905）等。

三、印象派

（一）印象派的兴起

十九世纪的中叶，继柯倍的写实主义之后而起的画派，便是印象主义。

一八六〇年间，有一班研究美术的青年，时时集合于巴黎美术学生街的一座咖啡店里，开始组织团体，共同研究新派绘画，他们最初的领袖，是芬坦兰托尔（Henry Faintanlatour，1836—1904）。同志侣伴，有马南、莫南、雷诺亚、辟沙洛、赛尚、西斯来，以及从意大利归来的特伽等，皆系有力的分子。至一八七〇年，大开展览会，就渐渐以马南为中心了。次年，遂有印象派（impressionist）的名称出现。给此画派最大的影响的，是巴比仲派，窦拉克拉，柯倍，委拉士贵支以及东洋画。而以东洋画的暗示为最多。原来东洋画家的观察物象，都是印象的，描写简洁而富于含蓄。他那大胆的不规则的破格的，色彩鲜明，而又非常爱自然的东洋画的描写，被马南、莫南辈，因避普法战争，在荷兰美术馆发现后，而得到极大的觉悟，遂决心要从外光，来表现事物的第一印象。于是，在他们的作画的动机上、题材上、手法上、色彩上——绘画的观念上，就起一大变化，自此以后，凡咖啡店、戏院、歌剧场、舞女、化妆室，浴场中的裸妇……总

之，世界的一切的一切，都为印象派及印象派以后的画家，取作题材了。这真是全部美术史上的一大转机，古今艺术之间的不可越的鸿沟了。

印象派的始祖马南（Edward Manet 1833—1882.编者注：今译"马奈"）是柯倍的继承者，幼年从事海军，十六岁航海至南美时，途中为鲜明的海的色彩所感，归即改习绘画。尝游德奥意荷等国，因委拉士贵支、柯倍等的影响，及东方美术的暗示，渐由写实主义，而趋向于印象主义。他的代表作品，除《水浴》外，尚有《奥林比亚（Olympia）》，床上描一全裸体的横卧的女子，其旁立一捧花的黑奴。这画在当时，曾遭大众的嘲骂。然其技巧，甚为可惊，脱却从来的传统的作风，而专致力于色彩与形体，全画的情调及明暗的对照，均显示出新的意义。其他名作，尚有《庭园》《郊游》《温室》《春》《酒排间》等等。

在风景画的发达史上，划一时代的，是印象派的代表作家莫南（Clanae Monet，1840—1927.编者注：今译"莫奈"）。这正如批评家所谓"一看莫南的画，就知道阳伞应该向那一面好"一样，再没有一个作家，能像莫南的善于表"天候"了。他的雪是真冷的。他的太阳是真暖的。用轻妙的笔触，细细地描出错综复杂的枯枝，便成笼罩河边的黄霭。很厚的排列成的单色，便成熊熊发闪的白昼的太阳。写晴天则堆起颜色，写阴天则用平坦的笔触。他最喜欢描写水面的睡莲，画面上只有一片水和数丛睡莲，无地平线，也无他物。又喜画稻草堆，也不配以他物，盖其主要目的，只在色与光的美的表现，故不讲究题材的意义。然其所描写的自然的风景，决不是如实的固定的存在，而常为刹那间的印象。其名作有

《地中海》《凡尼司风景》《太姆士河（泰晤士河）》《须因河（塞纳河）》及连作《卢安大寺》等。稻草堆与睡莲，尤为特色。

辟沙洛（Camille Pissarro，1830—1903.编者注：今译"毕沙洛"）生于圣·多马（St. Thomas），二十五岁随父至巴黎，从可洛学画。初期作品，色调受可洛影响，题材受米勒影响。他可说是印象派中的米勒。性情朴素，好学不倦，其所描农夫，有活跃的生命，少女有野花似的清新。其名作有《农夫》《莫来水车》《夜警》等。可惜这些作品，因遭战乱，都不留世。

西斯来（Alfred Sésley，1839—1899）生于巴黎，作风极似莫南，题材多取自温和的自然，碧绿的河畔的森林，野花潦乱的春之田舍，是他的得意的题材，而色彩的鲜明，又可与英吉利的泰纳相伯仲。《林梢》《须因河》等，是他的有名的杰作。

雷诺亚（Auguste Renoire，1841—1920）是富于感觉的"光的诗人"，是描写女性美的大家。他把别人用于风景写生的方法，来描写人物。光线纤细而温柔，色彩强明而雅致，于裸女的颜面的描写，最能显示他的特色。晚年达于圆熟的顶点，有忽略内容偏重形式美的倾向。其名作有《踊女》《浴女》《持扇的女子》《化妆》等，佳作甚多。

特伽（Edgar Degas，1834—1914.编者注：今译"德加"）生于巴黎，父为银行家，初亦打算学法律，终因嗜好所趋，于一八五五年，入官立美术院，学习绘画。他不是印象派的伙伴之一，但描法则与马南相一致。其画风得力于马南的亦甚多。又从东洋画学得奇拔的构图，遂为印象派中最有教养，而

又最有洗炼的画家。题材大半是女性的，轻快优美，姿态可爱。巴黎的舞女，尤为他的独有的题材，姿态变化，巧妙无比。色彩也是个性的，强而有力。《舞台上的踊女》《舞踊练习》《罗倍尔的舞台面》等，都是他的代表作品。

此外，印象派画家的有名人物，尚有摩利梭（Barth Morisoc，1841—1894）、基曼（Armand Guillaumin，1841—1927）等。

（二）新印象派

所谓新印象派（Neo-impressionst）又称点画派（pointiling），就是印象派中更彻底的一种画法。印象派画家的应用色彩分割，犹依凭视觉的观察，而新印象派，则专凭物理学的理论，以科学的方法，排列色点，画成绘画。即新印象派画家，根据印象派的光的理论，不用调色板上调匀的色彩，而是直接用原色，点出小的四方形，使观者的眼，被融合于一定的色彩的炫耀，而显出特殊的效果，故又称点画派。新印象派倡于一八八〇年，有名的代表作家，为希涅克与修拉。

修拉（Gorge Surat，1860—1891）是最初以客观的态度，来研究色彩的画家。其名作大幅的《夏之日曜日的海滨》，画面所描写的避暑的一群男女，全由色点的集合来描成。不幸早年夭逝，所留作品不多。

希涅克（Paul Signac，1863—1935）现正为法兰西画坛的长老。修拉的画面，是以微妙精小的色点，作出"莫萨伊克（Mosaic）"的效果，故稍觉平板而无生气。希涅克则以大胆的自由奔放的错乱的色点，来描出瞬间的生气勃勃的现象，故

有美的趣味。其名作有《帆船》《海畔》等。

新印象派画家，除上述二人外，尚有二三名家，因其无特殊的作风，故不详述。

（三）后期印象派

假如把后期印象派，视作印象派的继承的画派，便是大错误。事实所谓后期印象派（Pastimpressionism）和印象派的作风，实处于绝对相对垒的地位。故有人称之为表现派（Expressionism）。

后期印象派的中心人物，被现代新倾向的人们所崇奉的，为赛尚，谷诃，哥更与亨利·卢梭四人。

赛尚（Paul Cézaune，1839—1909）生于法国南部，父亲是银行家，初习法律，二十四岁改做画家。受柯倍、窦拉克拉等的影响，反对官学派绘画。他又曾与印象派画家为侣伴，受马南的感化也不少。但后来心肌猝发，窥破绘画上的妙理，遂与印象派分离，回归故乡，闭门研究，凡二十年，终于建立了新画派，在数千年来的西洋的画界，另辟一新天地。赛尚的异于从来艺术的要点，是他的能以严肃的态度，使画与自己浑然融合，和他的能穿透对象，察其底奥，摭其精髓，而强力地表现。故他的画，不似马南辈的仅写事物的客观的形相，而能将自己的感情，没入于画中，使成为自己的感情的块而再现。故他的画，色彩所有的机能，是极其复杂的。正如他自己所说："不是素描，也不是体态，只有色调的对照。……不当称为"Madeler（体态）"，应该说是"Moduler（色调的推移）……"云云。

赛尚是刻苦好学的画家，一生杰作颇多。《自画像》《赌

牌》《夫人像》《浴女》等等，是其最得意的杰作。

谷诃（Vincent Van Gogh，1853—1890.编者注：今译"梵高"）生于荷兰，三十岁以前，曾在巴黎的一家美术商店当店员，在英国做小学教师，在比利时的矿产区做牧师。三十岁后始发心要借绘画来表现自己，遂自由拈取周围的事物，作描写对象而学画。其制作有非常的特色，就成为画家。一八八六年重到巴黎，结识哥更，又蒙印象派及新印象派的影响，遂领悟用色等的奥妙。不久，即去巴黎，至法兰西南部，在强烈的日光之下，用非块非点，而是一条一条像小蛇般的如焚的鲜明的色彩，来描写农民生活、风景、静物，立刻展开他的举世无双的奇才，两年间，竟描成数百点。一生精华，吐露殆尽。后回巴黎，忽然发狂，终于自杀，其生涯实甚可悲。其代表作有《脑病院》《自画像》《渔翁肖像》等。

哥更（Paul Gaugin，1848—1903.编者注：今译"高更"）是谷诃的知友，但二人的人生观，极不一致。谷诃是新教的信徒，而哥更则憧憬于蛮人的生活。一八九一年，他为实行其主张，便悄然离开巴黎，飘流到南太平洋中央的太伊（Tahiti）岛上，再娶蛮女为妻，自己也蓄发留须，一如土人，终于客死于太伊岛。他的作风似其性格，喜用粗野的生动的线条，简素幼稚的色彩，表现强明而又静寂的题材。例如《太伊岛上的少女》及《林中》等名作，色彩强烈，笔简深意，颇显示出东方美术的长处。

亨利·卢梭（Henri Rousseau，1844—1910）生于离巴黎不远的乡间，少曾投身军队，参加普法之战，后为巴黎市税关雇员，于暇时学习绘画，四十岁后，终于辞职做画家。一生在贫困中，过他和平的礼赞艺术的生活。他所描写的自然和人

物，皆静止的平面的，纸细工似的幻像，画面流露出天真的儿童一般的快感。然其幻像的表现，虽非R al(现实)，但亦颇为写实。其单纯的Naive（天真素朴），能给观众以极美好的快感，这是非任何人所能企及的。一生作品极多，《自画像》《街》《原始林的景色》等，是其最有名的代表作。

上述四人，实可说是新兴美术的四圣。倘不理解他们，就不能踏进二十世纪的新美术界。后述的"野兽群"的一大群画家，都是受他们影响而产生的，故批评家称他们为"新兴美术之父"。

四、各国近代美术

（一）德意志的写实派与理想派

在欧洲美术界划一时代的一八三〇年以前，德意志的美术，大都不能脱模仿的，哲学的，宗教的，及外来的束缚。一八三〇年后，德意志的始渐趋重色彩与优雅，而变为技巧的了。其先锋队为一八一〇年群集意大利的少年画家奥威贝克（Fridrich J. Overbeck, 1788—1869）、克奈留斯（Peter Cornelius）、夏都（Wilhelm schadow, 1789—1862）等此数人曾各出其独创的能力，形成一浪漫主义画派。其领袖即为奥威贝克。

十九世纪德意志的绘画，受此数人的影响，又形成下述数新画派：

（一）慕尼克派，以理智为主，色调简单而有寒意。其著名作家有辟罗颏（Corl Theador Von Piloty,

1826—1886）、高跋克（Wilhelm Von Kaulback，1805—1874）。

（二）德叟道夫派，重视感情，精究自然，色彩淡薄而调和。著名作家有莱沁（Karl Friedrich Lessing）、霍甫曼（Heinrich Hofmann）等。

（三）柏林派，成立最迟，且纯受前二派的影响。先导者为人事画家挪斯（Ludwig Knans，1824—?）。其著名作家有孟叟尔（Adolf Menzel，1848—1905.编者注：今译"门采尔"）、梨葆曼（Max Liebermann，1847—1935.编者注：今译"利贝曼"）等。

柏林派中的孟叟尔，可说是德意志试行写实主义的第一人。其名作"铁工场"最能代表德意志的精神。铁工场中的错杂混乱的光焰，日光，烟雾，和各种的金属的光，以及红热达于顶点的铁针，从镕炉中流出的光景，非但是积极的德意志人的生活的象征，而且也是现代的象征。而后来的彻底的表现派艺术，也在这幅画中预示出。故后人尊称孟叟尔为十九世纪德国的唯一的天才画家。

然真德意志的写实主义的头目，是莱伯（Wilhelm Leibl，1846—1900）。一八六九年，因赏鉴柯倍的"石匠"，大受刺激，遂奔赴巴黎，欲从这伟大的画家为师。不幸普法战起，不久即被迫回国。但短促的巴黎的居留，已打定一生制作的基础了。其画风以如实表现为主，色彩轻快精妙，大胆细心，确是为德意志写实派吐气焰的第一人。

与写实派对称勉强可列入理想派的画家，是名作《死之岛》《波之戏》的著作者跋克林（Arnold Böcklin，1827—

1901），他往往在极写实的风景中，添配象征的人物，且多神秘的恶气味的表现。如《波之戏》中所描写的海中妖魔的扑戏美人鱼，便是好例。以奇形人物，配合于自然的风景中，以表白其对自然的神秘的恐怖的绘画，极易受文学家们的赞美。

德意志最大的理想派画家，为克林霭（Max Klinger，1856—？）。他曾漫游各地，学种种画法，受种种影响。其作风一面是古典的，一面又是现代的。又擅长etchig（铜版腐蚀），技术之佳，超过他的素描与彩画。

至十九世纪末，德国的绘画，除写实与理想外，又有所谓"分离派"（Secessionism）的兴起。分离派可说就是条顿民族的印象派，而二十世纪初叶的表现派，他是脱胎于此的。

柏林派中的梨葆曼就是分离派的首领。他起初专描历史画，后受印象派的影响，渐倾向于印象的描写，遂为德国分离派的中心人物。初期名作有《寡妇》《母子》等，后专以下层社会与劳动者为题材而作画，产生《养老院》等名作。

（二）意大利　西班牙　比利时

入了十九世纪法兰西的画坛，自大卫经窦拉克拉至印象派的出现，这七十年间，像一所灿烂的美的花园。而其影响所极，几遍全欧。尤以同文国的意大利、西班牙、比利时，受其影响最大。

意大利自文艺复兴迄于十九世纪，所有画家，几全失其特性。其中可代表近代意大利的画家的，唯赛冈悌尼（Giovanni Segantini，1858—1899）与鲍狄尼（Giovanni Boldini，1853—？）二人。

赛冈悌尼性情狷介孤独，喜描平民生活，及粗大的自

然。尤喜描写阿尔伯士高山，为世界第一山岳画家。用笔精细硬直，仿佛新印象派的点画法。喜用银灰色调，颇有雅淡之趣。晚年更趋向于理想象征主义，作宗教画颇多。其名作有"自画像""归故乡""耕作""牧场"及"生、自然、死三部曲"等。

鲍狄尼袭法国理想派包陀里和印象派马南之长，作肖像，极见神经质的精神。故与法国颓废派的趣味，极相近似。

西班牙的绘画，至十八世纪后半的谷耶（Francisco De Goya 1746—1828. 编者注：今译"哥雅"）的出现而复兴。谷耶是一位理想纵肆，奇异惊人的画家。其技巧师法自然，用笔颇与委拉士贵支相似，明暗对照，亦甚强烈。优秀作品，以肖像画及版画为最多。

谷耶死后，西班牙画坛，又为法兰西的画风所笼罩。至一八六〇年，国民性发挥，又有热烈的绘画出现。其中最有名的是伏陀奈（Mariano Fortury，1838—1874）。伏陀奈喜作人事画，明快异常。晚年尤好用强光色点，五彩灿烂，华丽无比。后起画家，蒙其影响，至今未衰。其代表作有《中国瓶前之男子》《园中少女》《罗马贵妇》《婚礼》等。

比利时自一八三〇年与荷兰分立后，国势大振，美术也随之勃兴。初期作家，均受有世界的势力的大卫的影响的颇多。至十九世纪后半，不仅印象派新印象派的倾向，甚为显著，而且更出现了象征主义，大显其美术上的特色。

雷衣（Henry leys，1815—1860）是比利时十九世纪前半的历史画家。他尝以秀拔的笔，描写有远景有情趣的精致的大壁画。

其次有好描写烦闷情境的格罗（Charles de Groux，

1825—1870）。他尝以现代的信仰来表现现代的人生生活。他实是比利时的最初的唯一的平民画家。

一八六八年，比利时有一班青年美术家，组织"自由美术社"和官学派对抗。社中著名作家勃兰塞（Hippolyte Baulenger，1837—1878），是一位擅长"光"的描写的画家，不幸早逝。其后有弗来台利克（Leau Frederic，1856—？），是印象派倾向真先导者，尝描写以工场的劳动者为对象的绘画。其名作《农夫的一生》三连画，画面所表现的儿童时代的喜悦，青年时代的悲哀，与为父母后的忧郁的情境，可说是现代的作品。

近于神秘方面的象征画家，有克诺拍（Fernand Khnapff，1858—？）。他生长于静寂如梦的勃略乔，受穆罗、鲁曳蒂的影响甚深。其作风有梦幻的特色。用色亦甚调和，有谜与梦的喜悦之感。罗浦（Felicien Rops，1833—1898）正与他相反。这人生活放浪，表现近于Bodoulaire式的恶魔主义，所描的女性，均非纯洁的裸体，而是挑拨肉感的一种吸血鬼。其他更有以雕刻家来装饰现代的莫尼哀（Coustantin Mennier，1831—1905），为描写劳动的民众画家，以自由而且反抗的心，创出独特的表现。

（三）荷兰及斯干的纳维亚半岛

十九世纪中叶，荷兰的美术，皆被法兰西的古典派和浪漫所支配。至十九世纪中叶，始出现鲁洛夫司（Willem Roelofs，1822—1879）、卫亚圣白罗（Jou-Hendrik Weissenbruch，1824—1903）、伽白利尔（Paul Josephconstantin Gabriel，1828—1903）等画家。他们皆有

自然描写的特色，地平线极底，风景单调，而情趣楚楚，发挥荷兰风的与他国表现全异的特色。

在他们之后，就产出获得国际荣誉的荷兰绘画的新开拓者伊司拉尔司（Joseph Israels，1827—1911）。其作风直追来姆白郎特，又类似米勒，而能溶冶于自己的个性，自成一家，在近世美术界，占着重要的地位。其杰作《世之孤独者》，描着一孤妇，打开圣经在透进寒光的室内，掩面啜泣，人生寂寞的悲哀，由这简朴的画面直透观者的心底，然在另一面他又用他的笔写出"知足常乐"的哲理。例如《贫家的一餐》和《快乐的家庭》，画面所流露出的安贫俭朴的生活，亦能使观者感到心之恬悦。

自此以后，荷兰就产出许多自然描写的画家。例如夏克白（Jacob Maris，1837—1899）、马基司（Mathys Maris，1839—?）、卫林姆（William Maris，1844—?）三兄弟的风景画，及梅士特（Hendrik Willen Mesdeg，1831—?）的海洋画，皆以奇特的表现，名闻于世。

丹麦在十八世纪，即有官立美术院的设立。入十九世纪，在法兰西的影响之下，日渐进展。至十九世纪后半，出现代表作家克罗衣亚（Severin Kröyer 1851—?）。他是个孤儿，从立志作画家，即至法兰西旅行，潜心研究法兰西美术。归国后，以写实主义，革新丹麦的画风。

瑞典的美术，亦受法兰西的影响。至十九世纪后半，先后出现许多画家。先有沙尔姆松（Hugo Salmson 1843—1908），其所作《逮捕》，为罗森保美术馆中最初的瑞典画。其次有描写海滨居民及渔夫的哈伽白尔（Auguste Hagbory，1852—?）。此后就出现世界知名的三大画家。即

研究印象派色彩和东洋画的自由奔放的动物画家利来夫尔司（Bruno Lilefors，1853—？），长于风俗画、风景画和壁画的兰尔叟（Carl Lersou，1860—？），以及善于描写裸体洗濯女与浴女的兹欧尔（Anders Zorn，1860—1920）。

挪威的美术，在十九世纪以前，受德意志的影响甚巨。近五六十年间，因蒙印象派的影响，出现两大倾向不同的画家。一以描写农夫、渔村等素朴的自然的人物为主的；一以描写风景为主的。著名作家有格里梅尔特（Johanner Grimlund，1843—？）、威阿来司基尔特（Erik Wereskiold，1855—？）、司托罗姆（Holfdan Ström，1836—？）等。

此外，更有一位影响及于德意志表现派的作家蒙启（Edward Munch，1864—？）。他对于德国柏林分离派的出现，颇有功绩，是新时代的画家，可与谷诃、陀兰、赛尚、哥更并列。若以传统的观念来说，他已偏入矫奇之途了。然他能以粗放、省略、大胆的手法，全然藐视形的约束，表出其强的直感，和激烈的跃动的个性。尤其是他的主观的精神，能脱离一切的对象，直接迫向观者的眼帘来。这画风，对于后述的表现派，是有强烈的暗示的。

（四）俄罗斯

俄罗斯美术的黎明的钟声鸣自一八六三年。即自一八六三年的三个青年画家的脱离皇家学院，和一八七〇年的创设"巡回展览会"，标榜写实主义以后，俄罗斯人才有眼福看见勃兴的新画家。其最初的领导者为微爱来斯基（Vassily Vassiliewitch Vereschagin，1842—1904.编者注：今译"韦列夏金"）。他是俄罗斯的写实主义的第一人。初为海军，游巴

黎后，始改做画家。尝携所描的拿破仑战争回转画，在全欧各大都市巡回展览。其作风极为深刻，毫不顾忌的把战争的苦恼和恐怖，尽情表现，并加以诅咒。例如"战的权化"（又名骷髅金字塔），描写骷髅积成的山上，有群鸟啄食腐肉，极为凄惨，实为绘画上露骨反抗近代军国主义的呼号的代表者。一九〇四年二月十三日，他因参加日俄战争，死于旅顺港口。

与微爱来斯基齐名的画家，有雷品（Ilja Tesiniovitch Repine, 1844—1930. 编者注：今译"列宾"），他与微爱来斯基相反，是为艺术而艺术的画家。初曾为托尔斯泰的著作作描画，后喜作历史画及肖像画。名作有《耕作的托尔斯泰》《画斋中的托尔斯泰》等。

雷品是开拓俄罗斯写实之路的作家，青家画家群起从之。如谢洛夫（Valentine Serow, 1865—1911）、柯劳微纳（Constautire Korovine, 1861—1939）、雷凡町（Isaac Levitan, 1861—1900. 编者注：今译"列维坦"）等，皆由雷品的启示，而走入印象派的，而雷凡町又可说是俄罗斯最初的风景画大家。

俄罗斯也有纯理想派的画家，但不甚著名。装饰画家有乌鲁倍尔（Michel Wroubel, 1856—？）他后来虽然变成盲人，又犯神经错乱症。但曾为基爱夫的大寺写过壁画，以神秘，幻想，创俄罗斯新宗教画。至二十世纪，有俄罗斯美术界首领梭摩夫（Constantive Somof, 1869—？）及其他诸青年画家。但在此期间，世界大势一变，俄罗斯又因日俄战争中战败，国本动摇，不久欧洲大战爆发，革命骤起，帝室灭亡，于是美术上也发生根本的革命。在国外居留的俄罗斯人如康丁斯基、亚基潘寇、奢伽尔查鲸等，张设新兴艺术的第

一线。同时，在国内有更彻底的运动，当托林卡萨尔等的构成派的勃兴。露西亚（旧俄罗斯）在现在正是新"造型"运动的一策源地。

（五）英吉利与亚美利加

英吉利自拉斐尔前派出现后，名家辈出，织成灿烂的英吉利美术。华兹、莫利士等，更承受其传统，为世纪末的点缀。至二十世纪初叶，英吉利的画坛，更添光彩，其主要的人物中，有从外国来的，移植特殊情调与色彩的亚尔玛太台马和哈扣莫二人。

亚尔玛太台马（Lourence Alma-Tadema，1836—1913）本荷兰人。三十岁后在英国娶后妻，即归化英国。他是近代历史画大家，好考古学，研究古代罗马的宫中生活，描成各种风俗画。其所描人物，尤其是女性，均以纯粹的英吉利人为模特儿。又长肖像画，其技巧竟凌驾英国的古大家之上。《舞台之后》《安逸之爱》《罗马剧场的入口》等，是其最著名的杰作。

哈扣莫（Hubert Von Herkomer，1848—1914）本德意志人，幼时为职工，曾随父母渡北美，后即侨居英国。初至伦敦，为杂志作插画，始渐为世所知。但他的博得大名，是得力于《群像画》。《每日的工作》《盗贼的逮捕》，是他前期作风的名作。描写黑暗病院的伤兵的"最后的检阅"，及表现贫苦家族悲惨的剧的光景的"Strike（同盟罢工）"，最能显示他的特色。他的肖像画，亦甚著名。晚年在伦敦附近，自建别墅，过王侯公爵似的生活。

英国除此二人外，尚有与华兹齐名的保守的古典主义者雷

顿（Lord Frederic Leighton，1830—1896）。他生于英国，长于意大利，十岁即开始学画。十九岁后，漫游德法意各地，潜心研究古希腊·意大利的美术，深得神髓。后仍回伦敦久住。

《赛芝出浴图》，是雷顿最有名的代表作。人体美与希腊肉感的特征的表现，即拉斐尔再生亦不能与之相抗。其他历史画和雕刻，亦不甚著名。

除英伦以外，苏格兰与爱尔兰，也各有地方的画风，但均与英伦的画风相似，故不详述。

新大陆亚美利加合众国，与英吉利同种同文，虽建国未久，没有传统的美术建设，然也有二三名家，可为记述。

辉斯托勒（James Abatt Whistler，1834—1903.编者注：今译"惠斯勒"），生于美国，长于俄罗斯，始入陆军学校，后游巴黎，改习绘画。他的画能熔近代各种画要素于一炉，受日本版画的影响亦甚大。故他的画是调子的画，是立在雕刻与音乐的境界上的单化的画，且具有独特的色彩的谐和。例如在青色中的加银灰，银灰色中的赤红的对照，及以金和黑，描出"明灯之夜"的绘画，最能显示他的个性。"母亲的肖像"，亦以形状和明暗的巧妙的配合而名闻于世。

其次可代表美国的，是杉席托（John Singer Sargent 1856—1925.编者注：今译"萨金特"）。他以善描肖像画及贵妇，成为世界知名的画家。

此外，美国画家中知名的人物，尚有以描写秋景著名的尹南司（George Innes，1825—1894），显示神秘的强力的画风特色的玛尔丁（Hamer Martin，1836—1897），及装饰画家福尔其（John La Farge，1835—）等等。

（六）法兰西

法兰西自十七世纪以来，就成为欧洲美术的中心地。古典派、浪漫派、写实派、印象派、新印象派、后期印象派等，均策源于法兰西，而广播于欧洲各地。

十八世纪后半，除新理想派、浪漫派、写实派、印象派诸作家外，法兰西画坛，尚有许多不趋附大势，独树旗帜，自成一家的画家。例如善描"枯草"的罗司登安来巴齐（Jule Bastian-Lepage，1848—1884），虽为外光派的大领袖，然不入于印象派，始终于稳健诚实的写生。

受罗司登安来巴齐的影响，继续纯写生的外光描写的为罗尔（Alfred Philippe Roll，1847—）。他的作风和写实主义很相似，是极其democratic的，尝以牧妇农夫为题材而作画，如杰作《榨乳女》《裸女与牡牛》《同盟罢工的矿夫》等，即其好例。又喜描写市井的情景，如名作《七月十四祭》。

波奈尔（Paul Albert Besnard，1849—），是印象派风的作家，于大建筑的壁画，颇能发挥独特的手腕，且又善长妇人裸体的描写。

卡利爱尔（Eugene Carierre，1849—1906）为有名的调子独异的画家。一八七〇年，参与普法战争被掳后，画风变为极深远的幻梦的，骤视之，好像只有浓淡明暗，而没有色感。然熟视之后，情味和色调，跃跃如生，迎面而来。这真是一种特异的technic（技法）的发挥。其作画的题材，皆有一种道德的情绪，如《母之爱》《家族》等，是其代表作。

拉弗哀利（Jean Fransois Raffaelli，1850—）是比杜米哀更彻底的陋巷的民众画家。最初描写巴黎市外的劳动阶级

的生活，后以轻快的调子，表现都会的景物。他又是有名的色粉笔与油颜色混用的画法的发明者。

以上诸人，可说都是后期印象派前的作家。后期印象派之后，与立体派、未来派、表现派之前的过渡时期，法兰西又出现一班所谓"野兽群（Fanves）"的画家。因为他们将后期印象派的"动"与"力"更推进一步，变成粗野而富于野兽性，故名。

玛蒂斯（Matisse，1869—）是"野兽群"的先锋，比较年长，作风的特色，为能以特殊的色彩和线，来表现一切的事物。陀兰（Derain）以赛尚的研究为出发，稍带立体派的倾向，然有古典的坚实。微尔马克（Vlamink）以描写风景为主，用粗野的笔触，表出有趣的色彩。童更（Dongen）是幼年即侨居巴黎的荷兰人，以简素的有魅力的笔，描写年青的女性知名，于线于色，他都有独特的巧妙。卢郎姗（Laurancin）为现代有名的女画家之一。他的Sentimental（情绪）的表现，颇能牵惹多感人的心目。莱籁（Redon）以浪漫主义，创立独自的地位。他的作风，是神秘的，蛊惑的，象征的，而且是离现实的。

二十世纪的法兰西画坛，甚为热闹，除上述诸作家外，于现代有名的画家，尚不胜枚举，兹为篇幅所限，只好留在后面再详述了。

第二章 现代美术

一、现代的建筑及雕刻

（一）现代建筑

伦敦的国会议事堂，比利时白罗赛尔（Brussels）的大法衙，巴黎的大歌剧场（Grand Opera），可说是十九世纪后半的划分时代的三大建筑物。这三大建筑物，就大体论，都有坚强之感，都有反抗古典形式显示新时代浪漫主义的表现。

伦敦的国会议事堂，是罢利（Charles Barry，1795—1860）悬赏当选，于一八四〇年至一八五七年间建成的。临太晤士河，纵横划分多数的小部分，三层的侧面。大而稳重的坐于美的平广的地面，二大尖塔与二小塔，纤丽的爽朗的矗立左右，实为现代浪漫主义建筑的杰作中的杰作。

比利时白罗赛尔的大法衙，系比利时朴爱兰哀（Joseph Poelaer，1816—1896）所作，动工于一八六八年，历十七年的久长，始告完成，耗工费四千四百万法郎，亦以浪漫风来显示微妙的变化，不负"凝结的音乐"的美誉（昔日的批评家曾称音乐为"流动的建筑"，今日的批评家，正在赞美建筑为

"凝结的音乐")。

巴黎的大歌剧场,出于伽尔尼哀(Jeau luis Charles Garnier,1825—1899)之手,富有新时代的精神,且力求婉美。全体均用各地的珍奇的大理石和花岗石来积成,在屋顶上,无论侧面或内部,都饰以雕刻像和立体模样,金碧灿烂,实为人世间的一大惊异。

然而能打破传统,给新时代以"样式"的改革的,是德意志的富尹兹奢(Theoder Fischer,1862—)。他是富于独自创造的建筑家。例如乌尔姆(Ulm)的"陆军卫戍的教会",背面并列的尖头的炮弹形,正是象征军国的时代的建物。而首都柏林,则更由霍夫曼(Ludwig Hoffmann,1852—)等,自由驱使种种材料和样式,努力实现建筑的现代化——科学化。此后,更有穆赛尔(Alfred Messel,1853—),用铁骨试行高层建筑的成功。

铁材的自由使用,实是现代人的生活上的一种革命。尤其是对于从数千年来,以炼瓦或巨块石材的集积,为西洋建筑的基础,今忽改以长短粗细极自由的,又富于挠曲性和耐强力的铁材,为建筑的骨干,试行构建,实是建筑的一切方面的一大革命。最初实行以铁材作纯构造,因而得天才之称誉的,是法兰西的爱夫哀尔(Alexandre Gustave Effel,1832—.编者注:今译"埃菲尔")。他解决了从来所认为困难的铁和石的构造问题。一八八九年举行世界大博览会之际,他在巴黎的须因河畔,纯以铁骨,建一实高一千余尺的"爱夫哀尔"的高层塔。这就是"铁时代"建筑的真模范的表现,其影响及于现今的高层建筑及桥梁颇大。

于是,铁骨的大建筑,遂伴着现代资本主义的发展,而风

靡于世界。其中财力与国力压倒世界的亚美利加合众国，就开始建造新伽公司，乌欧尔司人寿保险公司，及Empire State Building等的大建筑，四十层，八十层，……耸立空中，形成建筑的商业化和广告化。

最近Concrete的（混凝土）的利用，是铁骨和铁筋的驱使与协力，更使各大都市的建筑高山化了。尤其是以混凝土为主材的建筑，能解放自来材料及构造的束缚。所以无论在平面上或立体上，使用极为自由，且能逞意的表现"艺术化"和"单纯化"，为建筑上的更新的革命。如孟特尔仲（Erich Mendel-Sohn）所设计的"恩斯坦塔"，讨忒（Bruno Tant）所作的开尔（Kern）共进会的"色玻璃屋"，即是其例。同时，革命后的俄罗斯，又有构成派的建筑的勃兴。他们想只从严密的必然的构造要素来构成，藐视一切的既成样式和形体美，另创未来的形式。例如丹托林（Tantrin）用铁骨的螺旋形，建筑"第三国际纪念塔"。

近倾又有一变从来建筑所共通的"直"的样式，而为"横"的样式的建筑。例如孟特尔仲所设计的德国刻姆尼斯（Chemnitz）的Schocken（晓耕）百货商店，全体好像一艘大汽船。在日间，白墙的横条，蜿蜒左右，确比严肃的直条可爱；在黑夜，带状不断的玻璃窗中，灯火辉煌，仿佛万道金光，煞是美观，可说是最新颖的建筑样式了。

此外，更有所谓"集合住宅"的以实用为本位的新建筑出现。如荷兰的"劳动者的住宅"，即是其例。现代建筑界宠儿爱伦斯德·马尹最近受俄罗斯的招聘，设计社会主义的都市建筑。

自一九一四年讨忒造了"色玻璃屋"之后，另有大建筑

家格洛比乌史（Gropius）者，更推进其计划，建一"玻璃事务所"，于是玻璃之用，渐及于实用生活。最近，洛海（Mies Van der Rohe）正在作一种三十层的壁画全用玻璃的百货商店的大设计。建筑家勒·可哀褒齐，在莫斯科所作诸建筑，壁面全用棋盘格子的大玻璃。他们全从实用的意味而使用玻璃。玻璃的建筑物，阳光丰富，适合于卫生，光线充足，可使工作能力增加，这正是现代人的生活的要求。故洛海与勒·可哀褒齐的建筑新样式有普及于全世界的可能，我们且拭目以待之。

（二）现代雕刻

雕刻的趋向现代化，始自罗丹（Auguste Rodin，1840—1917）的出现。在罗丹以前，法兰西的雕刻家，如动物雕刻家罗利，因巴黎歌剧馆的雕刻而知名的加尔波等，均带有写实主义和浪漫主义的色彩，仍不脱旧时代的传统。自称为"近代的米扣郎契洛的罗丹"出世后，雕刻界始能和绘画的印象派以后的运动的步调相吻合。

罗丹生于巴黎，学于巴黎，性格极其主观，极其强烈。他因不满足于当时旧时代的传统，便不绝的研究希腊及其他的古典的杰作，一面又潜心于活动的人体的Pose（姿势）的研究，从思想的深处，表现不妥协的自己。因此，他的自然的观照非常彻底，同时，他的观察自然，亦不为固定的形式所因范，而能把握刹那间的印象。故其作品，可说是思想的，内容的，主观的。有名的《思想的人》《接吻》等，皆其好例。他又以同样的方法，来作肖像，如杰作诗人"巴尔扎克"，其技巧的优秀，是怎样有益于这诗人的性格的描写！他的有名的

代表作《加黎的市民》群像，《黄铜时代》《幽加（Hugo）像》《巴尔扎克之首》等颇多。《地狱之门》，是从但丁的《神曲》得到设想，是他从全生涯的制作，综合成的大规模的构想，计划起来的，可惜没有完成，他就与世长辞了。他更擅长drypoint（铁笔描）与dessin（素描）等，活写出女性的一切奇拔的姿态。

罗丹的后辈，有两位同住在巴黎而受罗丹影响极深的外籍雕刻家。即意人罗少（Medardo Rosso）与俄罗斯人托罗倍·兹可衣（Paul Tronbet-Zkoy，1866—）公爵。罗少可说是雕刻上的彻底的印象主义者，埋头于立体的光和影的表现。托罗倍·兹可衣亦属印象派，唯稍倾向于写实。然其所表现的Touch（笔触），颇与莫南相似。例如《赛岗悌尼像》，即是其例。此外，则有巴黎墓地的"死之门"的纪念碑的作者旁托罗姆（Albert Borthrome，1848—），以表现悲哀的人的一切姿态而知名。

然在法兰西，罗丹以后的第一人，是玛衣育尔（Aristide Maillol，1861—.编者注：今译"马约尔"）。他是现代最有名的作家。其作风与罗丹适成对照，温雅、纯朴，且参用古典的长处，受埃及、希腊、雅典及东洋的影响，表现简素化，现代化，与混然的完成。其作品不多，且无大的制作，然均能表出人体美味，与印象派画家雷诺亚的作风极相似。其名作有《女子坐像》等。

在现代，可与罗丹、玛衣育尔并称的人，是比利时的莫尼哀（Coustantin Mennier，1831—1900）。他的年龄与倾向，虽比罗丹古旧，但可说是"雕刻界的米勒"，是把雕刻现代化、民众化的第一人。其代表作品有《瓦斯中毒》《铁

工场》《山野的劳动者》等。在他之后，比利时就产生了许多的雕刻家。

自比利时转向到东北方的挪威，有新台（Stephan Sinding，1846—）。他是思想极深刻的作家。在俄罗斯有安托克尔斯基（Markns Antokolsky，1842—1902）。他是俄罗斯的写实主义者。在德意志有海尔台白郎托（Adolf Von Hildebrant 1847—）。他著有"雕刻美术形式论"，以新古典的雕刻为基础，在雕刻上给以一定的倾向。此外，更有作《俾斯麦像》的雷台兰（Hugo Lederer，1871—），在形式上显示出Grotesque（奇形的）的奇拔。又有带有德意志新兴艺术要素的瞒兹拿（Franz Metzrer，1870—1919），其名作《妊妇》《曲身的女》，可说是表现派的暗示。

二、现代的工艺美术

（一）现代法兰西的工艺美术

考察现代法兰西的工艺美术，最应注意的，是欧洲大战。以欧洲大战为界限，战前和战后的工艺美术，有极显著的改变。这便是时代思潮之棹，和人间生活，发生了密切的关系的缘故。

现代法兰西的工艺，和其国民思想及一般的艺术，已到达同等的水平线，而确实获得显著构想改革的事实，更进一步成为现代生活的中心，并使其到达表现的尖端的，则在一九二五年以后。

一九二五年，法兰西的政府和人民，合作举行现代万国装饰美术工艺大博览会于巴黎。他们努力搜集国内外有新工艺构

想，或战后最流行的，以及合理的调和的有现代工艺意匠的作品陈列展览，以为革新工艺的借鉴。

在法兰西，从来的工艺构想，大都趋向于路易式或帝王式的贵族趣味，即欧洲各国的所谓法兰西风的优美精巧的趣味。在最初建设共和的法兰西人，仍追踪着王朝时代的梦，依其天赋的性质，爱好优美，故社会的状态，依旧是尊敬传统的思想的。然在欧洲的大战以后，法兰西人获得了非常的经验，立即把从来的贵族的趣味，摒弃于全社会的中心之外。社会中心或政治中心，已从贵族社会推移到中产阶级。而和社会的共同生活关系最深的工艺，在趣味上，当然也和社会的推移共鸣了。因此，从来被称为贵族趣味的路易式或帝王式的优美精巧，遂一变而为带有民众性质的简单素朴的制作。一九二五年的现代万国装饰美术工艺大博览会，可说就是要将这变化，献示于世界啊！

然法兰西的工艺，从路易式的解放，到达适应现代生活的新工艺的产生，也经过许多的阶级。一九〇〇年前后，路易式的最高最美的趣味，仍在教育和社交方面，被保存着维持着，可是后来随着绘画界的印象派运动，和雕刻界的罗丹的伟业，及其后的推移，工艺美术就渐渐趋向改革的气运。而直接的原因，是受德意志的Secession（分离派）式的流行，和一九〇〇年巴黎大博览会中的中日的工艺及美术的刺激为最深。

一九二五年后的工艺，其表现则一变前代的曲线而为直线；其内容则一变从来的客观而为主观；其技巧则一变从来的精巧优美而为雅致素朴。这都是受了中日工艺和美术的最高目标的暗示的缘故。所以在大战以后，当我们欣赏新法兰西工艺

的制作品时，立即可把他们的东方工艺美术的模仿和研究的形迹，指摘出来。

参观一九二五年巴黎大博览会的人，谁都感到他们的漆工，陶磁器，金属的作品，都是巧妙的采取了东洋的雅致与素朴制成的。此种工艺品，在趣味上，是最适应于现代生活的合理的调和的作品。而其使用的材料，在产业的经济上，也很能给予良好的影响。

然而有久远的传统的法兰西的工艺美术家，决不作无自觉的模仿。在其材料Motive和（制作的主旨）中，所受的东洋影响果多，但他们能把握其独特的色彩和线条的最优美的表现，加以充分的咀嚼，然后以立体派、未来派的原理，或参酌古代亚细利亚的直线的简素，又采用构成派的表现方法，而制成种种的新的工艺品。这是显而易见的。

此后，这新倾向便日渐扩大，每年一度的沙龙展览会，均有新倾向的最进步的工艺品，陈列出来。巴黎白利玛倍兰公司，用机器制造出大量的新倾向的新工艺品，以至廉的价格，更社会的更彻底的来加以推销，大有普及全世界的可能。

（二）北欧现代的工艺美术

现代德意志、奥地利、苏俄及其他北欧诸国的工艺美术，主要的现象，都以反抗历史的传统的样式为出发。就中尤以奥地利的（Secession）（分离派）的运动，最能唤起世界的反响。Secession运动，创于一八九七年，现代的新工艺美术的路径，最初实由Secession开拓的。

首唱Secession运动的，是建筑家兼工艺美术家的霍夫瞒（Joset Hoffmann, 1870—），一九〇五年，他和装饰家莫赛

尔（Keloman Moser，1868—），共同开设"维也纳工场"，使新兴工艺美术的制造品，在商业占据重要的地位，并计划普及社会的一切分野。所谓尊重材料的性质而活用之，使其构造纯良，适合实用，是"维也纳工场"誓必实行的主要的program（步调顺序）。

这program，就是Secession及其延长，就是反抗历史的传统样式的起源。奥地利亦与其他各国相同，在十九世纪，因机械的勃兴，而使手工艺日趋衰落。然机械勃兴之初，尚不能制出满足于人人趣味的形态，于是就发生Secession运动，继而出现"维也纳工场"。这工场是现代奥地利新工艺美术制造的中心，他们要在工艺的一切的分野，努力使制造品，适合于实用，适应于论理、经济的，而且美的要求。其作品，一面截取未来派、立体派、构成派的意匠和观照，一面又在制作品中，搀入自己的气质和情调。甚至更以巴洛克和罗可可式的艺术，为他们的创造性的滋养料。故其结果，往往超越他们本来的主张，而带有以唯美主义的兴趣为主动的倾向。

一九一九年，德意志建筑家格罗辟哀司（W. Gropius，1883—）倡设国立工业美术学校，实施木工、石雕、金工、织物、壁画、玻璃等工艺的美术教育。其目的欲使机械工业的分解的科学的性质，和手工艺的综合的艺术的性质，互相握手，创出所谓"有用的美"或 "工技师的美学"。

从来的机械工业，缺乏艺术的精神，或者是盲目的在追踪陈旧的装饰。而艺术方面，无论画家、雕刻家、工艺美术家、建筑家等，都各自埋头于自己分野的工作，彼此毫无连络，格罗辟哀司有鉴于此，遂倡设国立工业美术学校，使

工业的技术，有艺术的意匠和调和；使各工业的分野和手工艺，互相连络，创出有机的制造品，即"有用的美"。现代名画家康丁斯基（Wassiry Kandinsky, 1866—）和开罗（Paul Klee, 1879—）等，就是这学校里面的担负工艺教育的著名的人物。

在革命后的苏俄，工艺美术的制作，选取了两种倾向。一是民艺的新生，一是构成主义的意匠。苏俄的艺术，自中世纪以来，已走入了"比上丁"的艺术的系统，含有极多的装饰性质，但自革命后，工艺美术家们，遂放弃革命前的都市的"布尔乔亚"的趣味，而以自己制作的inspiration（灵感·感悟），去发现田舍民艺。于是，这新的民艺的活动，就成为革命后的苏俄工艺的新特色，而广播于各地。政府因企图乡土工艺的发达，在特殊的区域，为适应各民族的各自的需要和趣味，设立工艺学校，或装饰美术学校。而表现的题材，也由宗教的一变而为民众的了。

在政府所设立的工场里，制造成的新意匠的陶磁器，均含有构成派风的装饰美。即由抽象的形态——几何学的面和线——构成装饰的花样。而其色感，最喜施用"苏维埃式的色调"。所谓"苏维埃式的色调"，即以赤、灰、黑三色的配合，来装饰书籍封面、建筑、器物等的一种作风。在陶磁器上，或许更要加施金的颜色。

在现代工业美术上，民艺活动最显著的国家，便是波兰。在大战以前的波兰，乡村的民艺的研究，已很发达。大战以后，波兰独立了，艺术家们便在教育部的提倡之下，更努力使民艺的传统美，趋向于近代化。

三、新兴美术的诸相

（一）立体派 未来派

西洋的美术，自法兰西的"野兽群"的出现，至一九一〇年的前后，又演出新奇的"美术上的革命"。即立体派、未来派，及其后的表现派的兴起。于是，从来的美术，到这时期，又根本地改变其面目了。

立体派就是要在平面的绘画上，努力试行立体表现的一种绘画。即先将物件，加以分解、解体，使成断片，然后再把解体的断片的姿态，以主观的意识，组成新的样式，表出全然离开对物象的原来形状的一种绘画的构成。而最初试行立体表现的画家是辟加索。

辟加索（Pable Picasso, 1881—. 编者注：今译"毕加索"）本西班牙人，先为"野兽群"的伴侣之一，一九〇七年后，画风骤变，以极端的简单化，来试行分解物象的立体的表现。一九一〇年顷，更趋极端，作出轮廓硬而锐，而形态更单纯化的绘画来。所谓"凡物体，都被还原为单纯的几何学的形态"，便是辟加索大胆试行立体表现的切实的理论。然其发表此种画理，非常郑重，经过许多的尝试与经验，才公布于世。故辟加索实是现代的建设的表现的第一人。

辟加索的立体派的大旨，无非是谋绘画表现的强调。从来的画法，虽由远近明暗，表现出物体的立体的位置，但不能表出立体的正反侧各面。辟加索为要区别各面，使各独立，于是用强烈的对比色，把视点轮流换置于前后左右各面，把各面一并画在平面上，或一并描出各种动作和

Pase。故画面就看不出普通所见的事物的形状。例如《梵欧林》《斑衣小丑》《妇女之颜》《人像》等，即是其例。一九一八年后，他又从立体派，还原到新古典主义，形体的分离，及健实而立体化的表现了。辟加索实是现代的富于动的不可思议的大画家。

立体派的作家，除辟加索外，尚有最初试作立体表现的梅赛葛（Jean Mezanger）、立体派理论家葛理士（Albert Gleize，1881—），表现纯粹几何形体的哈尔庞（Anguste Herbin，1882—）和葛理（Juan Gris，1887—），以及称为"后期立体派"的莱什（Fcrnand Reger，1881—）等等。

一九〇九年顷，意大利的马利内谛（Phillip Marinette，1878）首倡未来派。他是大工厂的厂主，又是法学博士，且能作诗写剧，是一个富于热情的人。他为要反抗改成艺术的过去派，乃纠合同志，标榜未来派，开始在绘画雕刻等的一般的艺术上，一切的思想上，作一种反逆的运动。一九一〇年，举行未来派第一回展览会时，有同志蒲基尼（Umberto Bociouni，？—1916）、卡拉（Carlodi Carra）、罗少洛（Rurgi Russolo）、巴拉（Giacomo Balla）、赛凡尼（Gino Sevrni）五人。此后由这五人做主动者，倡一种变风的表现。即反抗从来的传统的技术，直接描写作者的感情，作艺术上的直接的行动的表现。故未来派的人们，大都是乱杂的、爆发的、暴力的、急激而且无余裕的表现。立体派的以主观来变革物像的形体，尚属理论化原理化的表现；未来派则是作者的郁积的感情的破裂。例如赛凡尼的《踊子》，即是其例。

未来派和立体派，于现代青年人的美术表现的一切方面，都有极大的影响。

（二）表现派 抽象派

法兰西的立体派，与意大利的未来派的勃兴的前后，德意志也发生美术上的大革新的运动。这就是表现派的活跃。德意志的表现派，不是狭义的一个流派，可说是最近德意志全体青年画家的共通的新倾向的总称。

一九〇六年，德意志的陀莱司台（Doresden. 编者注：今译"德累斯顿"）、米海（Müchen. 编者注：今译"慕尼黑"）二地的青年美术家们，首先发起这运动。至一九一〇年，遂风靡全德意志。其中心人物，在陀莱司台的有倍肖探（Max Pechstein, 1881—. 编者注：今译"佩希施泰因"）、海开尔（Erich Heckel, 1880—. 编者注：今译"黑克尔"）、肖米托·罗托尔夫（Karl Schmidt-Rottlf, 1884—）等。倍肖探曾旅行东方，游踪到过日本的长崎及德属（大战以前）的帕拉乌岛，归作近似哥更的绘画。其稳健的作风，可说是表现派的代表者。名作有《朝》《夏》《玩具和小孩》《美术家之妻》《帕拉乌的风景》等。

海开尔是思想的宗教的画家。然不是乐天的，而是苦闷的宗教的表现，例如"海上的圣母""祈祷"等，即是其例。肖米托·罗托尔夫以简素和硬直，来显示表现派的单化和力的光景。例如《赤砂》《BR像》《朝》《渔夫和船》《月影》等，且带有哥更的特色。

在德意志南方的米海维尹（Vienna. 编者注：今译"维也纳"，奥地利首都）等处，有可可西加（Oskar Kokochka, 1886—. 编者注：今译"柯克西卡"）麻尔格内（Wilhelm Molgner, 1891—1917）、马尹陀内（Ludwig Meidner,

1884—）、马尔克（Franz Mark，1880—1916）等，作表现派的有力的活动。可可西加是始终于表现派绘画的作家，名作《自画像》《海外移民》等更具谷诃般的热情。马尹陀内是沉醉于"恶战苦斗"的，描写"恐怖"极深刻的作家。麻尔格内是音乐家之子，他的狂热的绘画，正如猛烈的交响乐。马尔克则以幻想世界中的动物为作画的motive（动机）。

德意志的新兴美术，由上述诸大家的活动，渐趋隆盛，名家辈出，就中最享盛名的作家，有已故女画家乌台（Maria Uhden，1892—1918）及其夫西林姆帕（Georg Schrimp，1880—），从苏俄来的奢加尔（Mark Chagal，1890—），近似儿童作风的卡姆朋特克（Heinrich Kampendank，1889—），表现极单纯的克莱（Paul Klee，1879—）与何斯克（Erich Waske，1889—），及以善描辛辣的讽刺画著名的格罗兹（George Grosz）等等。到现在，表现派不只限于绘画，而普及于雕刻、戏剧、诗歌、电影、图案等的一切方面了。于是德意志的表现派，就成为时代前的艺术的遗产，而消化于一般人的常识之中。

除上述的立体派、未来派、表现派等的革新运动外，在二十世纪的艺坛，尚有不少的艺术的主张。其中最显著的，是苏俄康丁斯基的抽象派，瑞士辟加被亚的达达派，及以苏俄为根据的构成派。

康丁斯基（Wassiry Kandinsky，1866—），是莫斯科人，初习纯写实的画法，从一九〇三年顷，次第改变作风，到一九一〇年，其画面就全看不见物体的形，只依着色彩和线条，企图独自的综合的表现。他的主张，以为"只有色彩的谐调，传响于人的心灵。而且这是内的必须性的原理之一"。他

依凭了这种主张，去尝试色彩的心理的研究，以线和形的精神现象为基础，改变物的客观的形态，企图构成一种绝对的创造的世界。所以他的绘画，恰和音乐相似，是用色彩线条和形体来作曲的一种绘画的音乐。但他的最近的作品，又和以前不同了。最近他用几何学的线和形，画出好像用三角板或云行板成的绘画，这种绘画因为是极度的主观的表现，故美术批评家名之曰"绝对绘画（die Absolute Malerei）"，俾得和其他的一切的画派相区别。

达达派是瑞士的辟加被亚（Picahia.编者注：今译"皮卡比亚"）等所倡始的。一九一七年，瑞士有七个人，从战地逃回，落魄之余，作自暴自弃的表现。他们或描写绘画或作诗，或叫号，或在纸上乱涂，或击着洋铁罐，或狂笑号泣，度着可怕的生之沉沦的生涯，故达达派的绘画，是破坏的极新的虚无主义，能否成为美术上的一倾向，尚未可卜。

在大战前后的虚无思想的弥漫中，苏俄的社会主义的成功，使苏俄的艺术，也发生了根本的革命。于是就出现实行生活的积极化和元素化的构成派的美术。他们主张由科学来征服世界，而且更由积极的构造化，开辟新的创造之途。"由构图（Composition）到构成（Construction）"，就是他们的标语。

至一九二一年，蒲尔东（Ander Breton）又倡"超现实主义"的运动。这是脱离达达派的虚无的破坏的思想而起的一种新艺术的运动。其主要作家，从达达主义脱离出来的很多。

超现实主义，是从诗的世界扩张到绘画的世界的，名家除辟加被亚外，有阿浦（Hans Arp）、奇里柯（Giorgio de Chirico）、密罗（Joau Miro）、爱伦斯德（Max Frnst）

等。他们的主张，是要在超越现实的非现实的境界，开拓艺术上的新的道路。

（三）新兴的雕刻

欧洲的雕刻界，自经罗丹、莫尼哀、玛衣育尔辈的努力后，到最近又现出特殊的变动。其主动者，不在艺术中心地的法兰西，而是德意志人与苏维埃共和国人。在最近的德意志，随着表现派的勃兴，美术的倾向又归还到德意志的意力的特质和戈昔克式的方面。尤其是在雕刻上，戈昔克式和太古的原始的雕刻家的研究，更为热烈。于是雕刻界就呈现出大的革新。其中最努力的作为，是莱姆白罗克（Wilhelm Lehmbruck，1881—1919. 编者注：今译"莱姆布鲁克"）与罗尔拉哈（Erust Barlach，1870—? 编者注：今译"巴拉赫"）。

莱姆白罗克以戈昔克式的艺术为出发，参酌希腊的技法，主观的来驱使材料和题材。其代表作《脆》《思考》等所表现的瘦长的姿态，即是其例。

罗尔拉哈与莱姆白罗克的表现，适成对照。矮而肥的形态的表现，可说是罗尔拉哈的雕刻的特色。故莱姆白罗克的雕刻，是物的外部的美的表现，而罗尔拉哈则要表现出从内部的紧张所迸出的力量。他亦以戈昔克式为出发，然是男性的，含有严肃的宗教感的，同时，又是飒爽的跃动的。《拔刀的人》《被遗弃的人》《仰面的人》等，都是极可注意的作品。

在德意志还有比这二人更进步的，积极的强力的表现作者的主观的人们。例如伽倍（Herbart Garbe）的隽锐而又秀拔的跃动的技术，霍爱托伽（Bernhard Hoetger）的彻底的

戈昔克式和佛教式的作风，罗爱特（Emy Roeder）的消极的主张自己的流露，奢尔夫（Edwin Scharff）的只象征人体的作法，以及吴亚乌阿（Willian Warwar）与哈兹握（Oswald Herzog）等的全是Rhythm（韵律）化的表出瞬间的运动的Rhythm的表现，都可说已到达亚基潘寇及其他非雕刻的现代的"造型"的境地了。

新倾向的雕刻家，除德意志诸作家外，尚有称为意大利的新人的富尹欧里（Erenesto de Fiori，1881—）和基利克（Gisrio de Chirico）二人。富尹欧里本意大利人，自幼即侨居德意志。其表现大体与德意志诸作家同，但更就能写生发挥奇异的特别的趣味。基利克与其说是雕刻家，不如说是在平面试行描写立体的构造的，使绘画雕刻化的作家。而且在意识上或技法上，都与亚基潘寇极相似。

实际试行撤废雕刻绘画的分界线，只作"造型"而表现的，"造型"化的最成功的作家，是亚基潘寇（Alexander Archipenko，1887—.编者注：今译"阿契本科"）。他实是人类肉体的最纯粹的写实作家。不仅是真实的古典技法的成功者，且更进而追求表现的纯粹，达于构造的原理及其作用的根本的原则化，纯粹的直感的"造型"化，作出一种可说是"绘画的雕刻"，又可说是"雕刻的绘画"的独得的彻底的表现。

亚基潘寇是苏俄基哀夫（编者注：今译"基辅"）地方人，一九〇八年，他从基哀夫美术学校出发到莫斯科，又到巴黎，而承受"现代"的洗礼。他一面受古典的影响，同时，又能抚育他自己，故能制作出瑰丽秀拔的"造型"美术。名作有《沙乐美》《女和子》《女》《踊女》等，及素描多幅。

亚基潘寇是"雕刻的绘画"的实行者，和当托林的"构

成"含有同样的意义。但在另一方面，又有把雕刻抽象化的欧白里司托（Herman Obrist）、般尔林（Rudolf Belling）和白郎扣兹（Constantin Brancousi）等作家。

　　艺术是一个有机体，新陈代谢的机能，甚为丰富。昨日的新，在今日是旧；今日的真，到了明日，又可变成伪。故凡历史，没有始端与结末，一切皆在时间中，从无限流向无限。将来的美术，究竟会变迁到怎样的样子？现在未敢预卜，今日的新，也许在不久的将来，已变成陈旧，亦未可知。